章草集字对联

郑晓华 主编

王宾 编

上海辞书出版社

编者的话

初学书法者必然先从临摹古人碑帖开始，点划结构风格务求酷似。临摹阶段以后则开始进入创作阶段。『从临帖到创作』是学书过程中必然面临的跨越，然而这一步跨越往往困难重重，有人可能一辈子都跨不过或者没有跨好而误入歧途。为此，我们邀请资深书法教育家编辑出版一套从历代著名碑帖集字而成的楹联与诗帖，借助电脑图像处理技术，将字在大小轻重倾侧等方面做到气息贯通、笔画呼应，力求以最完美的效果呈献给读者。

章草用笔多沿袭隶书，形成了章草独特的『笔有方圆、法兼使转、横画有波折、且简率连笔』的笔法和『字字有区别，字体有则，省便有源，草体而楷写』的总体特征。唐张怀瓘称之为『既隶书之捷』，是隶书草化或兼隶、草于一体的一种书体。

编者耗数月之功，对每副楹联中的选字反复斟酌推敲，做到既忠于原著，所有点划仍出于原帖，无一笔代写，又不生搬硬套，适当运用电脑技术进行协调，终成此帖。因字源条件所限，有些对联或在平仄协调上尚存不足，我们且以较为宽松的眼光对待，还望读者见谅。

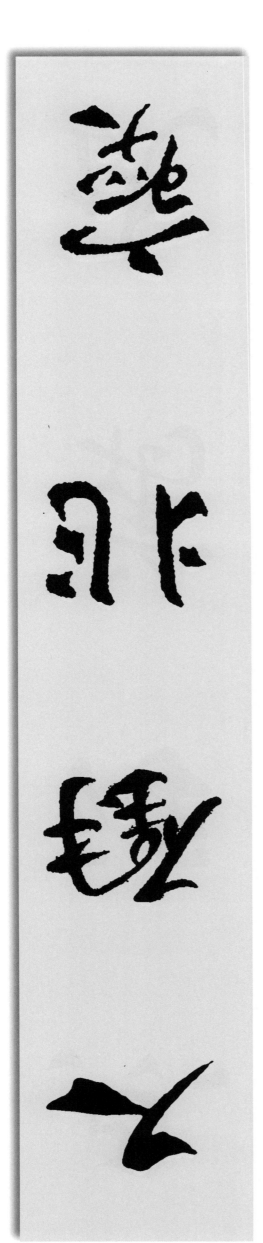
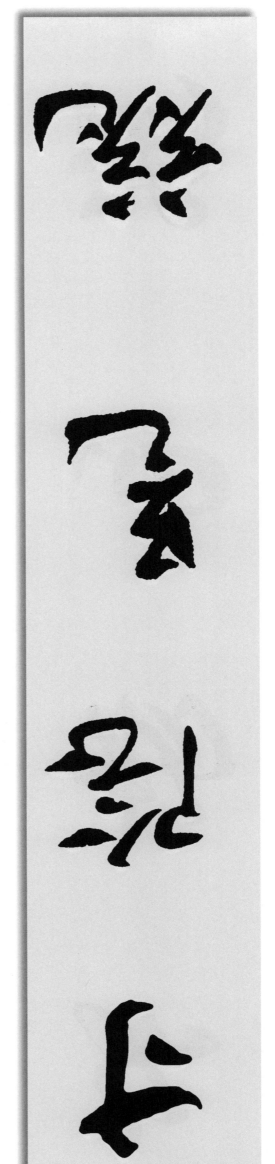

卜居得山水　左右惟诗书

萧娴书章草联

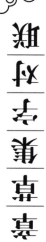

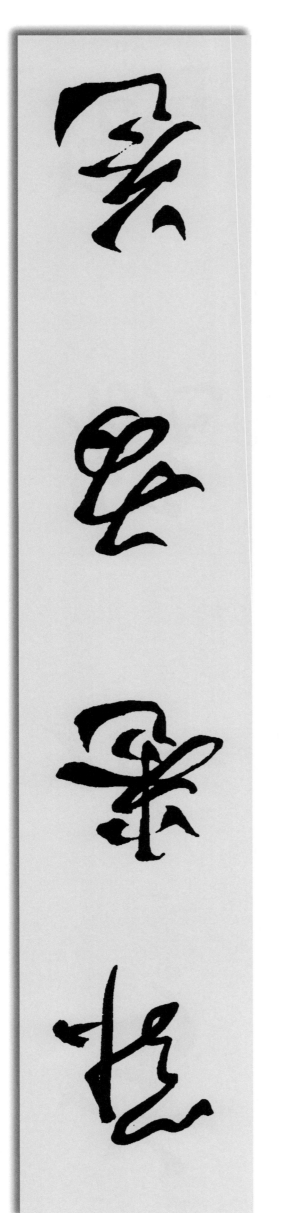

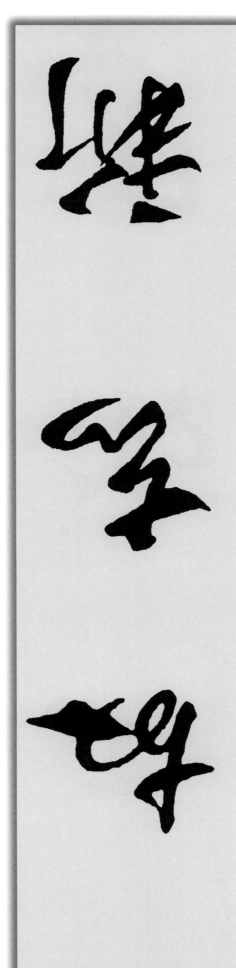

历代名家墨迹　金农隶书

嘉惠艺林　雅俗共赏

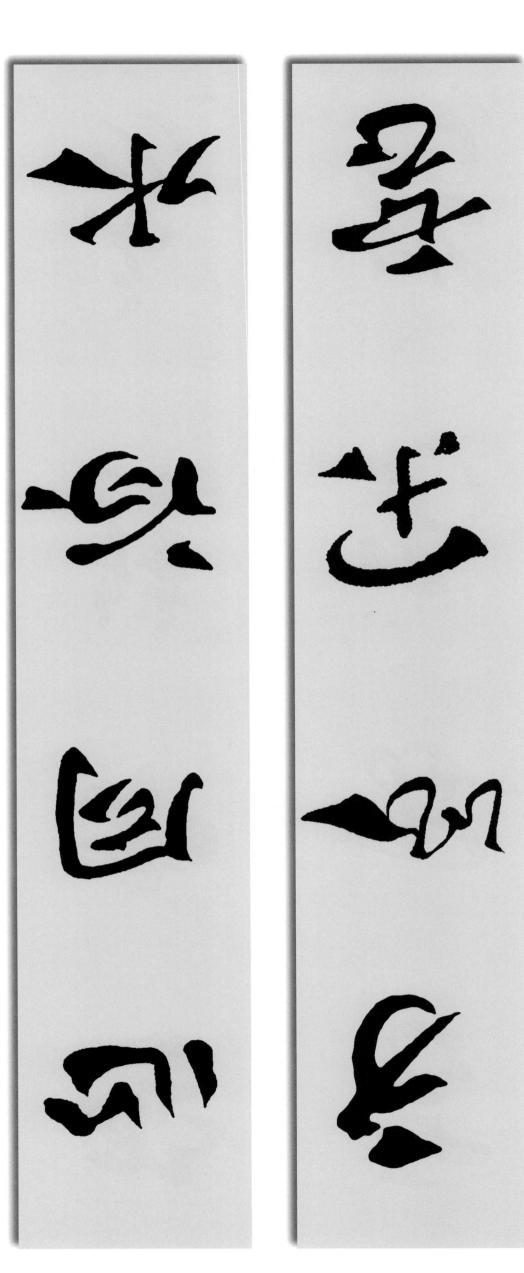

草圣平生有古风

嘉言善行宜笃

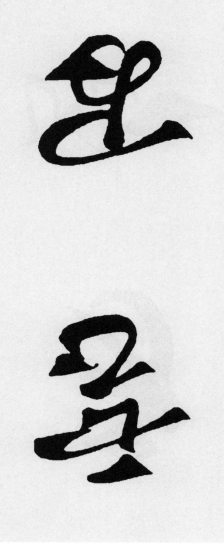

云山风度 松柏精神

云 松

山 柏

风 精

度 神

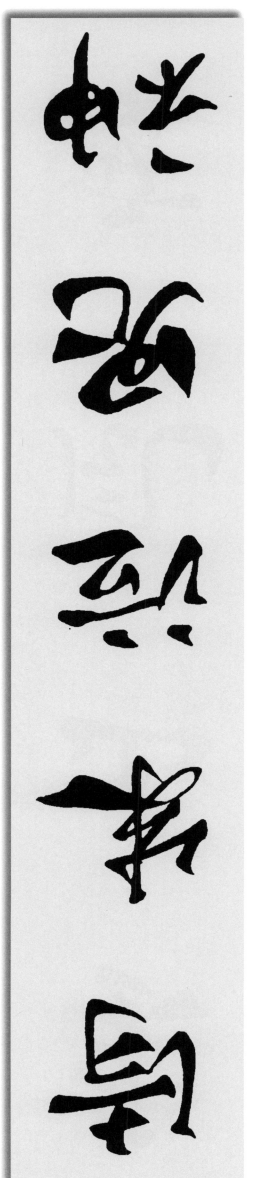

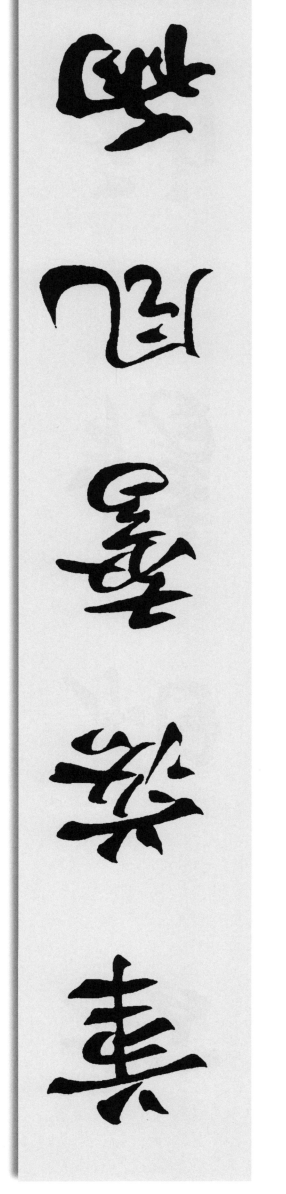

篆書四言聯 紙本 齊白石

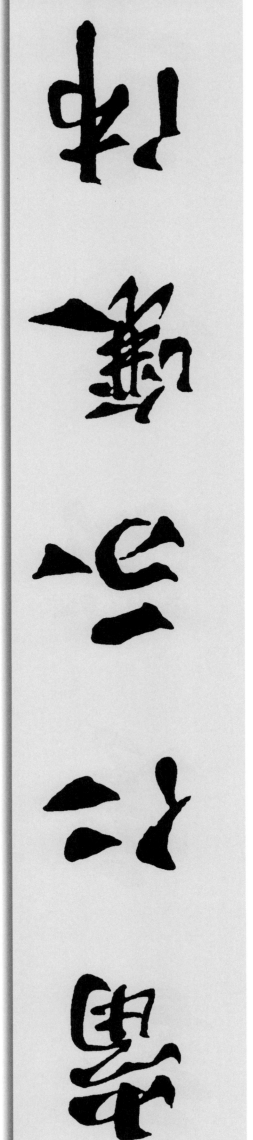
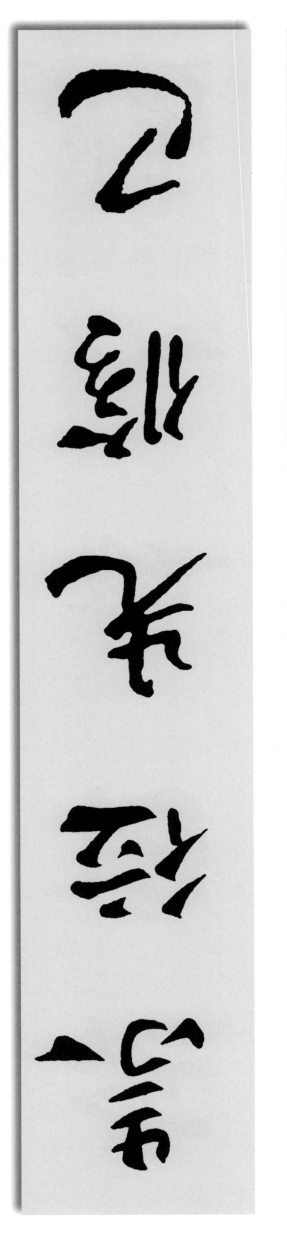

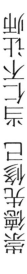

海為龍世界　雲是鶴家鄉　鄧石如書

名家楹聯墨跡　吴昌碩

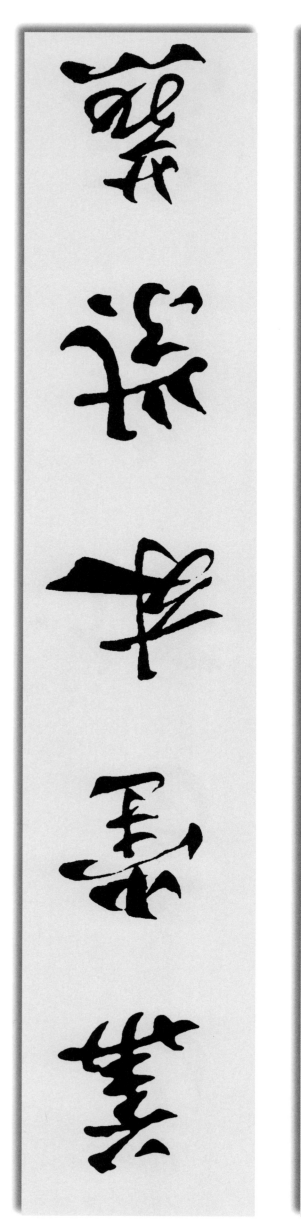

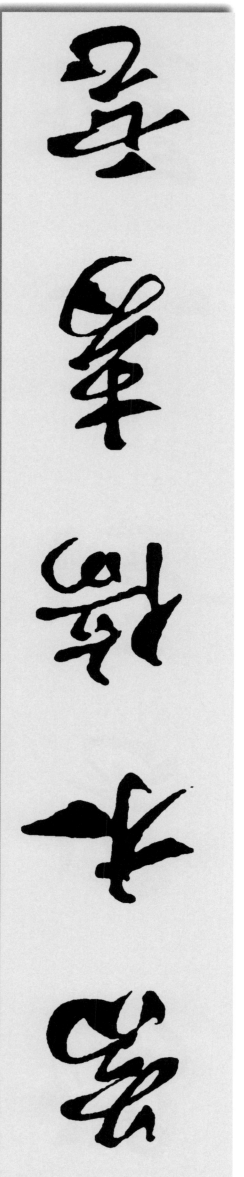

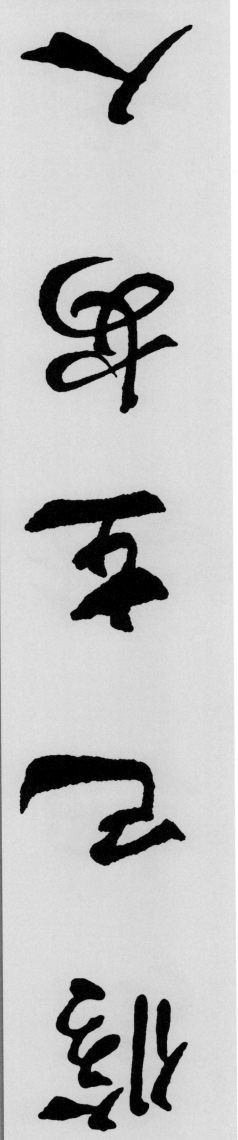

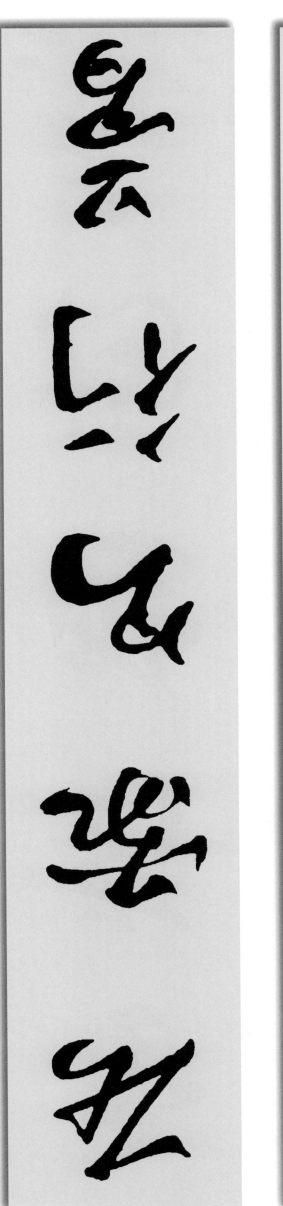

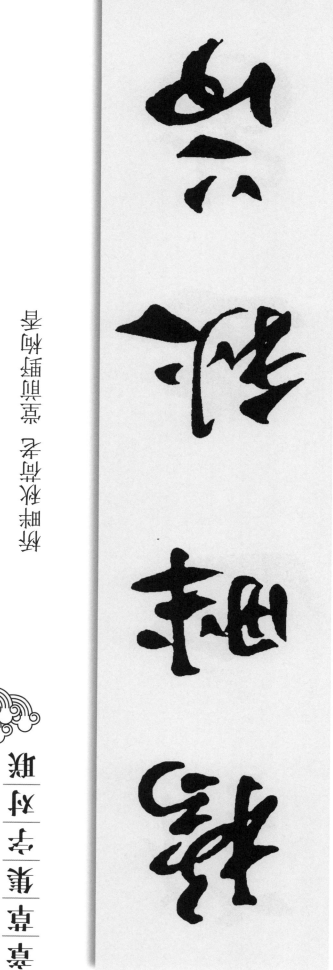
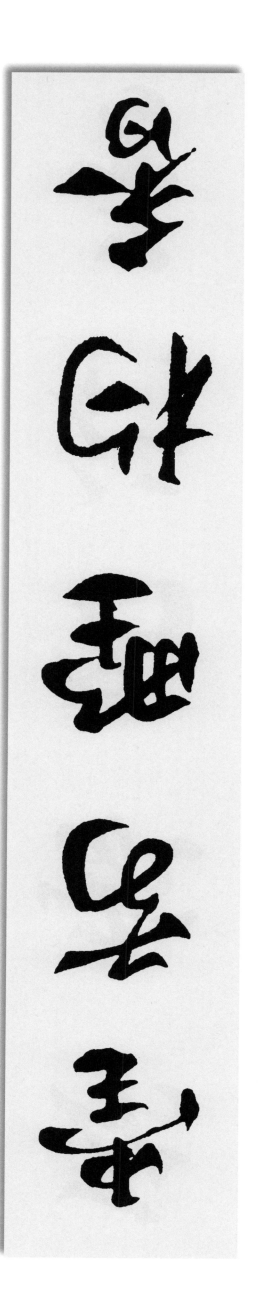

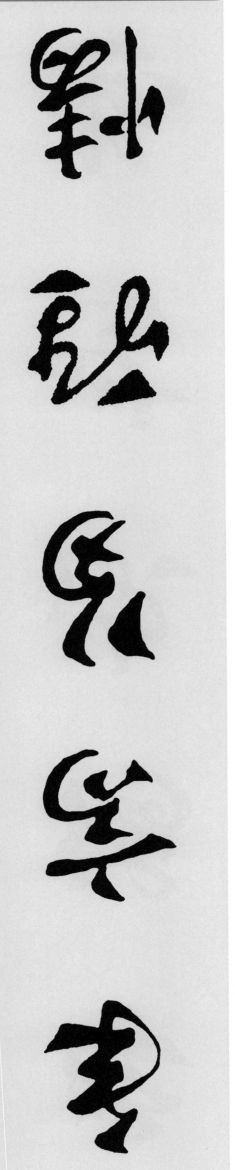

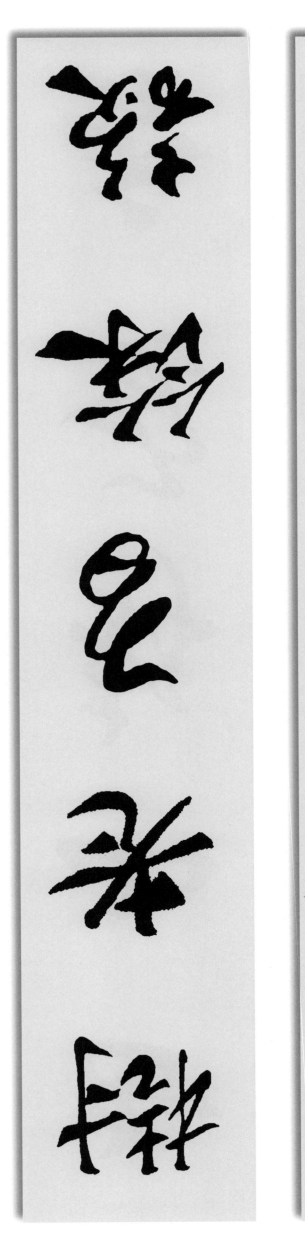

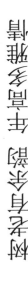

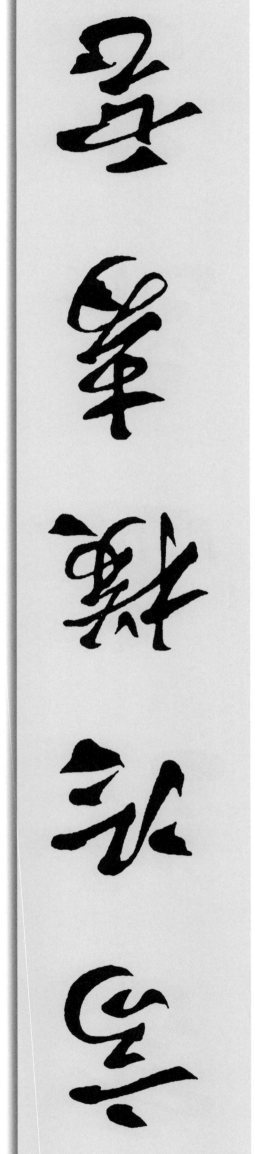

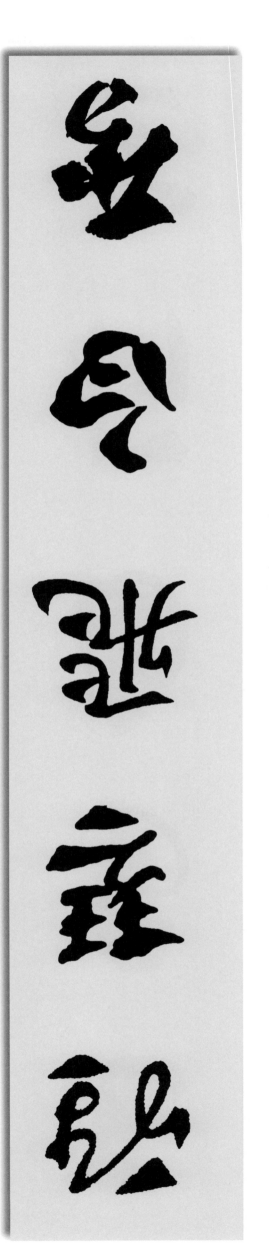

闲居足以养志 至乐莫如读书

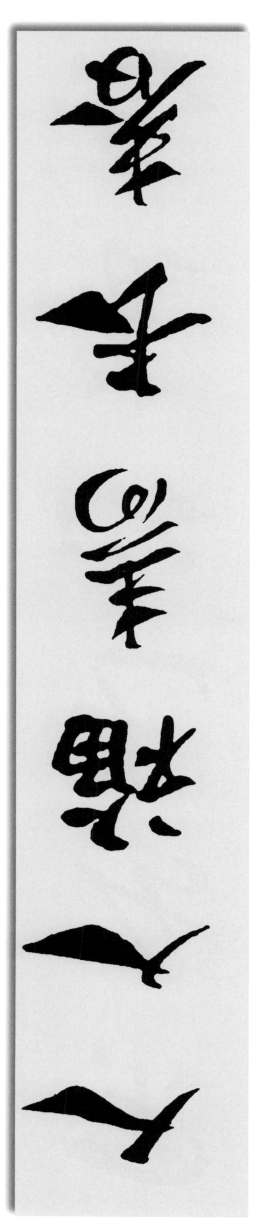

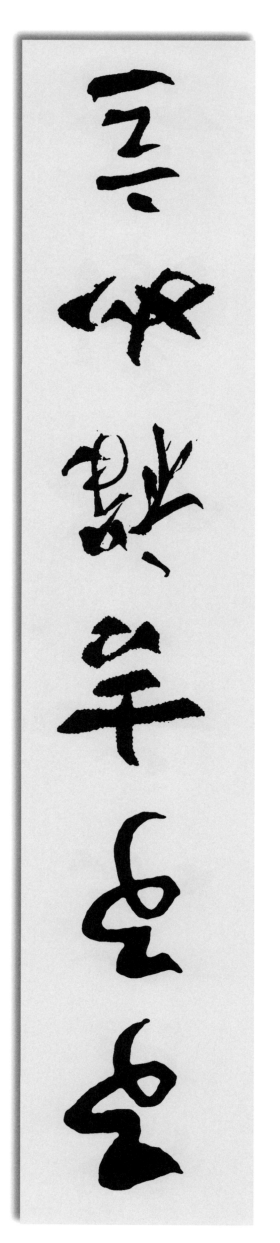

远树平林村落　小桥流水人家

远树平林村落

小桥流水人家

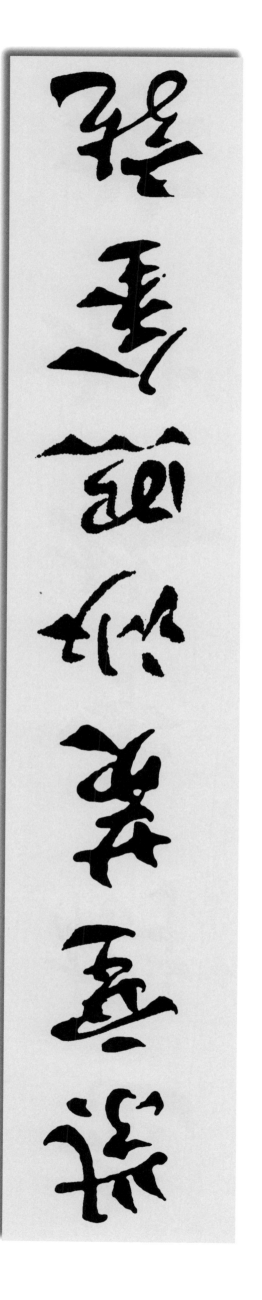

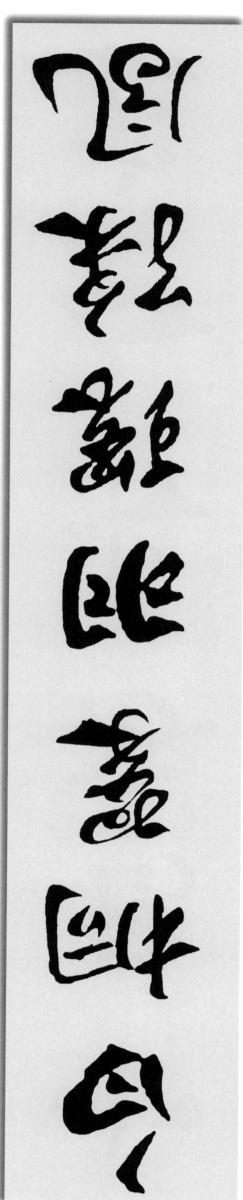

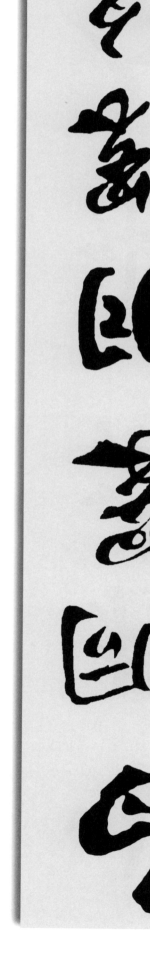

黄道周行草五言联　纸本　纵×横厘米

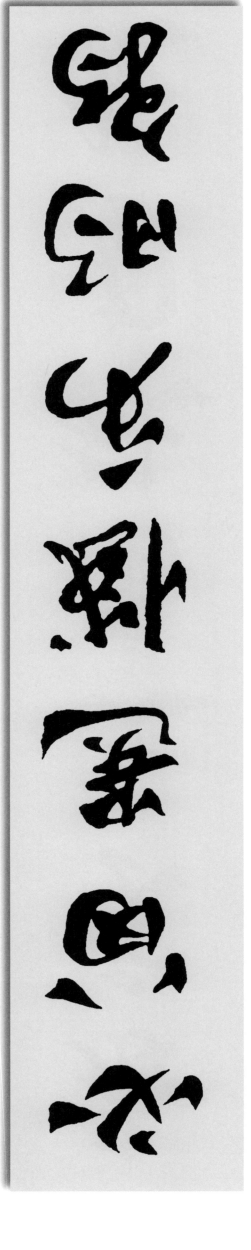

春云夏雨秋月夜　唐诗晋字汉文章

洞天福地斯为美　仁里德邻无所争

洞天福地斯为美

仁里德邻无所争

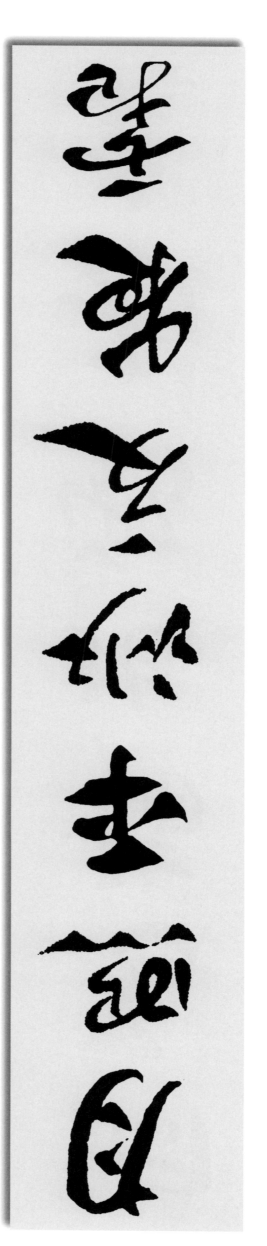

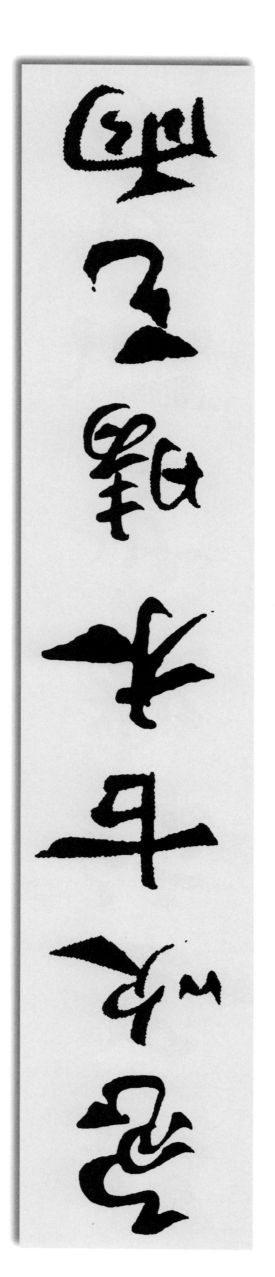



董玄宰行书论书轴

Left margin: 明 董其昌 临米芾书七言联

嘉嘉事争道米

三〇



高山流水诗万首 清风明月酒一船

高山流水诗万首

清风明月酒一船

高山仰止疑无路　曲径通幽别有天

美酒千杯辞旧岁　金光万道庆新年

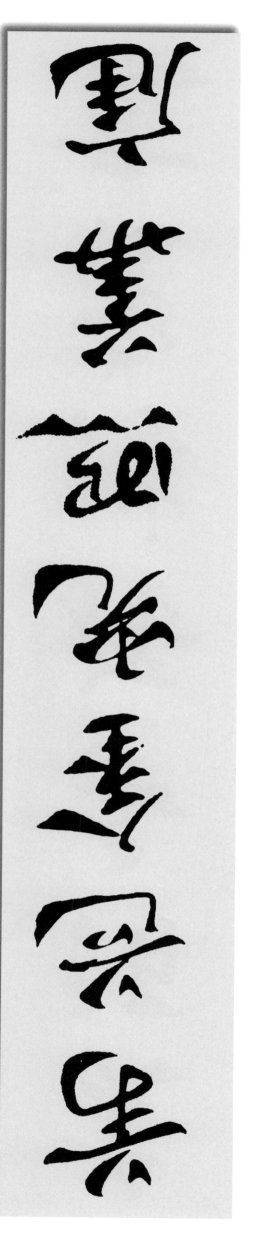

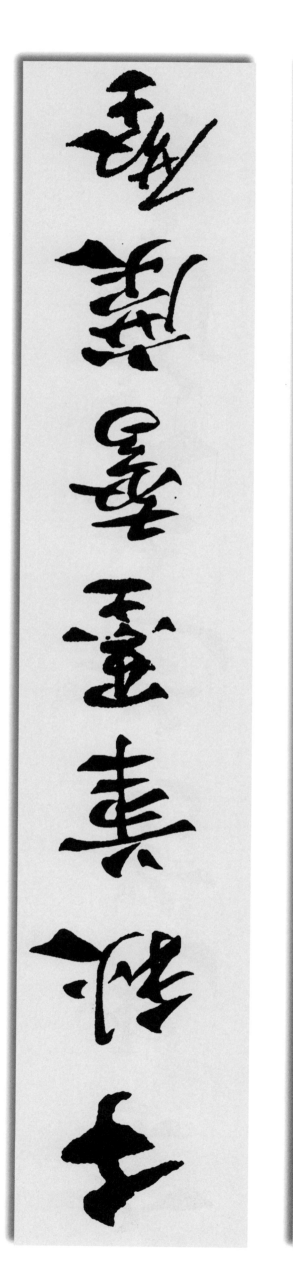

青山不墨千秋画 流水无弦万古琴

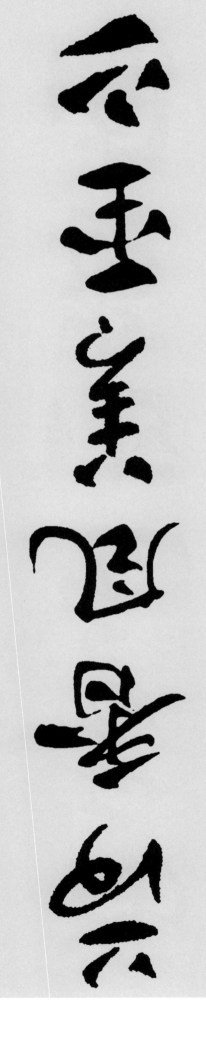

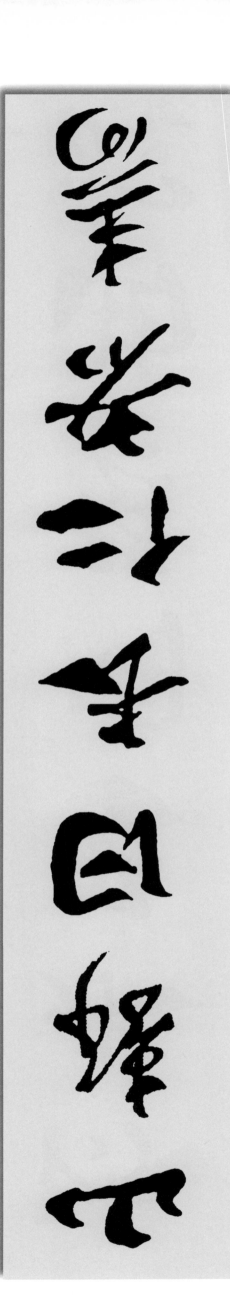

翔云足作画图赏　流水且同琴曲听

事能知足心常乐 人到无求品自高

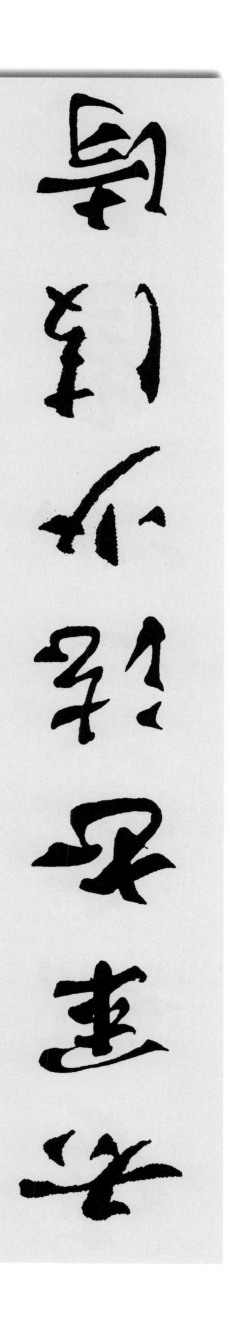
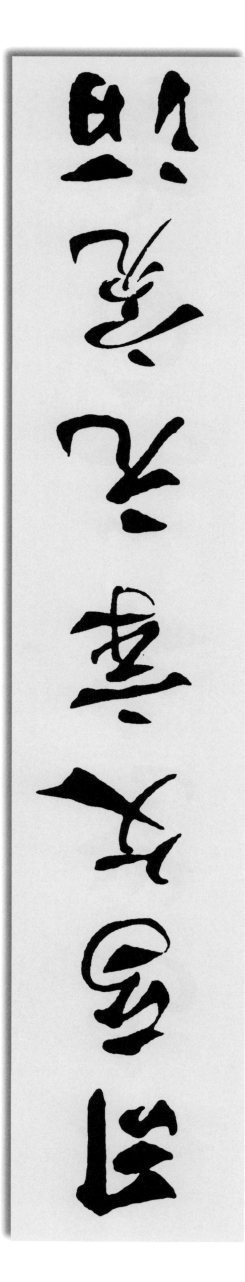

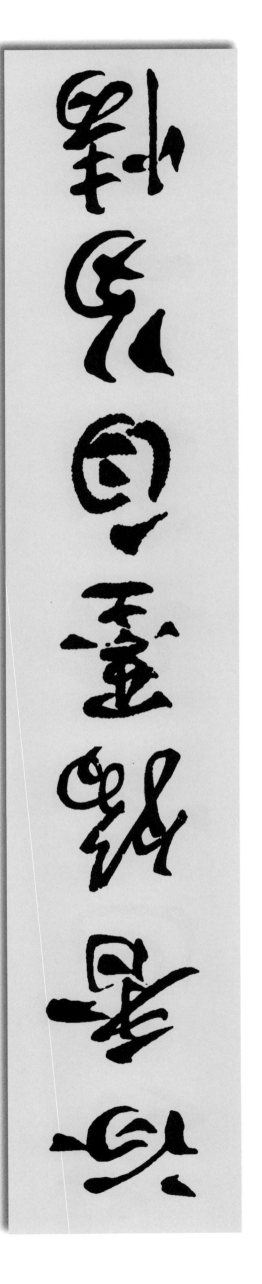

○四二

草书张养浩词 方介堪篆书张养浩散曲

嘉道书香壮秋潮

万壑松声山雨过 一川花气水风生

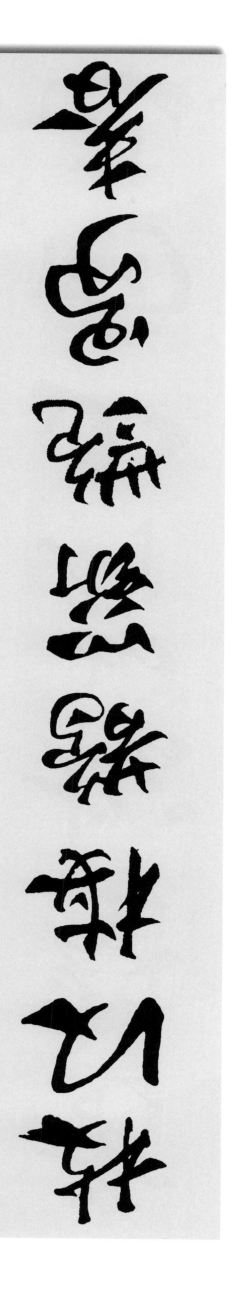

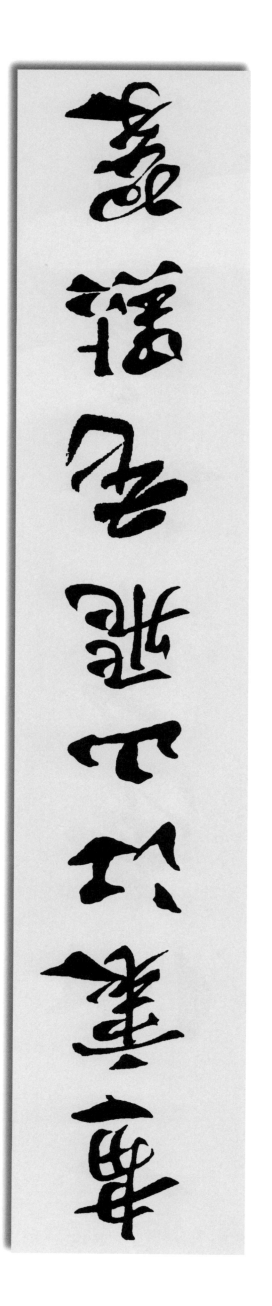

清 吴昌硕

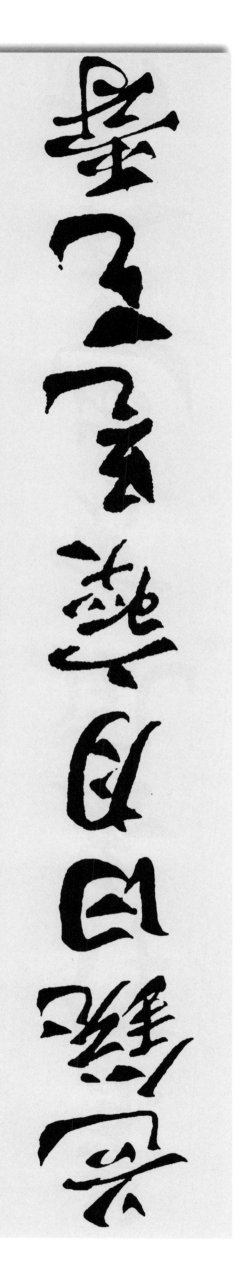

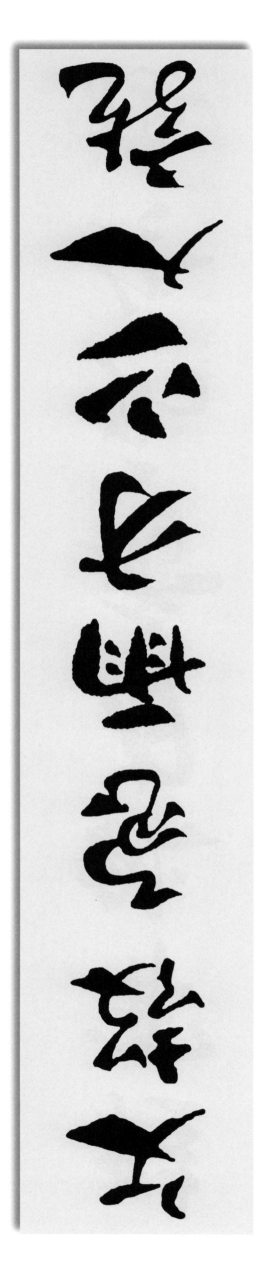

以籀文書八言聯 甲骨文集聯選

上海書畫出版社

章草集字对联

诗若长城四境独守　学如大海百流兼归

图书在版编目（CIP）数据

章草集字对联 / 郑晓华主编；王宾编. ——
上海：上海辞书出版社，2016.8
（集字字帖系列）
ISBN 978-7-5326-4672-2

I. ①章… II. ①郑… ②王… III. ①章草—法帖—
中国—古代 IV. ①J292.34

中国版本图书馆CIP数据核字（2016）第137099号

集字字帖系列
章草集字对联
郑晓华 主编 王宾 编

丛书编委（按姓氏笔画排列）
马亚楠 韦 娜 王 宾 王高升 石 壹 卢星军 叶维中 成联方 刘春雨
孙国彬 李 方 李 园 李剑锋 李群辉 吴 杰 宋 涛 宋雪云鹤
张广冉 张希平 周利锋 赵寒成 段 军 段 阳 柴 敏 钱莹科 梁治国

出版统筹/刘毅强 策划/赵寒成
责任编辑/钱莹科 版式设计/赵姁珏 封面设计/周仁维

上海世纪出版股份有限公司
辞书出版社出版
200040 上海市陕西北路457号 www.cishu.com.cn
上海世纪出版股份有限公司发行中心发行
200001 上海市福建中路193号 www.ewen.co
上海画中画包装印刷有限公司印刷

开本889毫米×1194毫米 1/12 印张4
2016年8月第1版 2016年8月第1次印刷

ISBN 978-7-5326-4672-2/J·599
定价：28.00元

本书如有质量问题，请与承印厂质量科联系。T：021-62849613